# 宋徽宗瘦金体集字古诗

名帖集字丛书

◎ 何有川 编

广西美术出版社

**图书在版编目（CIP）数据**

宋徽宗瘦金体集字古诗／何有川编 . —南宁：广西美术
出版社，2020.5
（名帖集字丛书）
ISBN 978-7-5494-2206-7

Ⅰ . ①宋… Ⅱ . ①何… Ⅲ . ①楷书—法帖—中国—北宋
Ⅳ . ① J292.25

中国版本图书馆 CIP 数据核字（2020）第 059081 号

名帖集字丛书
# 宋徽宗瘦金体集字古诗

| | |
|---|---|
| 编　　者 | 何有川 |
| 责任编辑 | 潘海清 |
| 助理编辑 | 黄丽丽 |
| 校　　对 | 张瑞瑶　韦晴媛　李桂云 |
| 审　　读 | 陈小英 |
| 装帧设计 | 陈　欢 |
| 排版制作 | 李　冰 |
| 责任印制 | 王翠琴　莫明杰 |
| 出版发行 | 广西美术出版社有限公司 |
| 地　　址 | 广西南宁市望园路 9 号 |
| 邮　　编 | 530023 |
| 电　　话 | 0771-5701356　5701355（传真） |
| 印　　刷 | 广西壮族自治区地质印刷厂 |
| 开　　本 | 889 mm × 1194 mm　1/12 |
| 印　　张 | 6 4/12 |
| 版　　次 | 2020 年 5 月第 1 版 |
| 印　　次 | 2020 年 5 月第 1 次印刷 |
| 书　　号 | ISBN 978-7-5494-2206-7 |
| 定　　价 | 28.00 元 |

# 目 录

# 集字创作

## 一、什么是集字

集字就是根据自己所要书写的内容，有目的地收集碑帖的范字，对原碑帖中无法集选的字，根据相关偏旁部首和相同风格进行组合创作，使之与整幅作品统一和谐，再根据已确定的章法创作出完整的书法作品。例如，朋友搬新家，你从字帖里集出"乔迁之喜"四个字，然后按书法章法写给他以表示祝贺。

临摹字帖的目的是为了创作，临摹是量的积累，创作是质的飞跃。从临帖到出帖需要比较长的时间学习和积累，而集字练习便是临帖和出帖之间的一座桥梁。

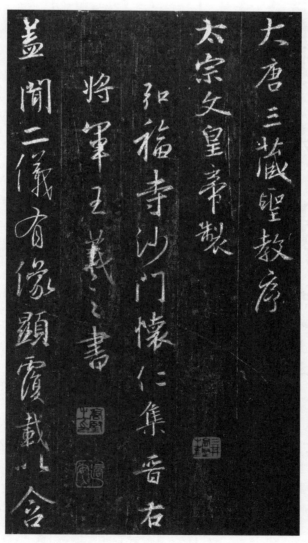

古代著名集字作品《怀仁集王羲之圣教序》

## 二、集字内容与对象

集字创作时先选定集字内容，可从原碑帖直接集现成的词句作为创作内容，或者另外选择内容，如集对联、集词句或集文章。

集字对象可以是一个碑帖的字；可以是一个书家的字，包括他的所有碑帖；可以是风格相同或相近的几个人的字或几个碑帖的字；再有就是根据结构规律或书体风格创作的使作品统一的新的字。

## 三、集字方法

1. 所选内容在一个帖中都有，并且是连续的。

如集"形端表正"四个字，在宋徽宗赵佶的《千字文》中都有，临摹出来，可根据纸张尺幅略为调整章法，落款后即成一幅完整的作品。

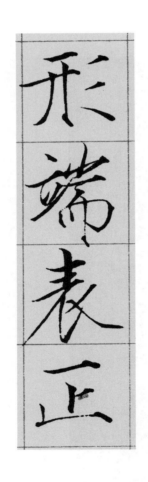
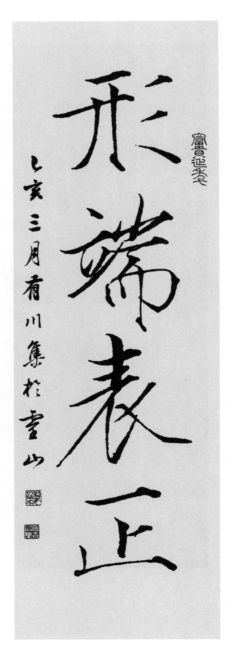

2.在一个字帖中集偏旁部首点画成字。

如集"苦心人，天不负，卧薪尝胆，三千越甲可吞吴"，其中"负"和"胆"在赵佶的楷书里没找到，需要通过不同的字的偏旁部首拼接而成。

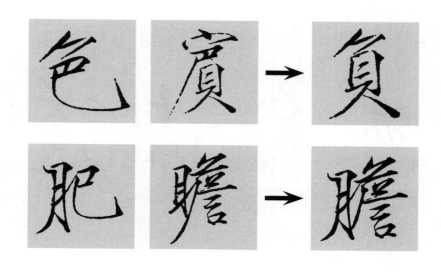

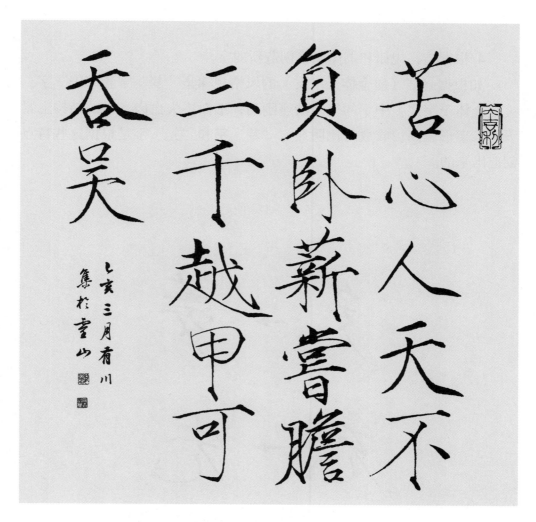

苦心人，天不负，卧薪尝胆，三千越甲可吞吴。

3. 在多个碑帖中集字成作品。

如集"道法自然"四字，"道、法、自"三字都是集自赵佶《瘦金体千字文》中的字，第四字"然"在《瘦金体千字文》中没有，于是就从风格略为相近的《祥龙石图卷》题诗里集。

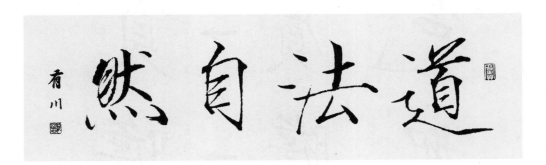

4. 根据结构规律和书体风格创造新的字。

如根据赵佶《瘦金体千字文》的风格规律集"梦"字和"先"字。《瘦金体千字文》中字的笔画清瘦刚劲，细而不失血肉，字的结构上紧下松，字形偏高，收放对比明显。"梦"字和"先"字是根据这些特点创造出来的。

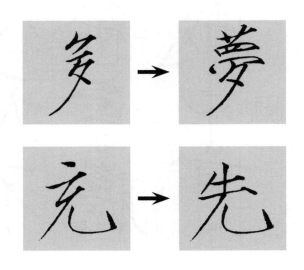

4

## 四、常用的创作幅式（以《书谱》为例）

次北固山下　（唐）王湾

客路青山外，行舟绿水前。
潮平两岸阔，风正一帆悬。
海日生残夜，江春入旧年。
乡书何处达？归雁洛阳边。

中堂

### 1. 中堂

特点：中堂的长宽比例大约是2∶1，一般把六尺及六尺以上的整张宣纸叫大中堂，五尺及五尺以下的宣纸叫小中堂，中堂字数可多可少，有时其上只书写一两个大字。中堂通常挂在厅堂中间。

款印：中堂的落款可跟在作品内容后或另起一行，单款有长款、短款和穷款之分，正文是楷书、隶书的话，落款可用楷书或行书。钤印是书法作品中不可或缺的组成部分，单款一般只盖名号章和闲章，名号章钤在书写人的下面，闲章一般钤在首行第一、二字之间。

天平山上白雲泉雲自無

心水自閑何必奔冲山下

去更添波浪向人間

乙亥三月有川集於壺山

中堂

八月洞庭秋蕭湘水北流
還家萬里夢為客五更愁
不用開書帙偏宜上酒樓
故人京洛滿何日復同遊

乙亥三月看川集於雪山

中堂

同王征君湘中有怀 （唐）严维

八月洞庭秋，潇湘水北流。还家万里梦，为客五更愁。不用开书帙，偏宜上酒楼。故人京洛满，何日复同游。

## 2. 条幅

特点：条幅是长条形作品，如整张宣纸对开竖写，长宽比例一般在3：1左右，是最常见的形式，多单独悬挂。

款印：条幅和中堂款式相似，可落单款或双款，双款是将上款写在作品右边，内容多是作品名称、出处或受赠人等，下款写在作品结尾后面，内容是时间、姓名。钤印不宜太多，大小要与落款相匹配，使整幅作品和谐统一。

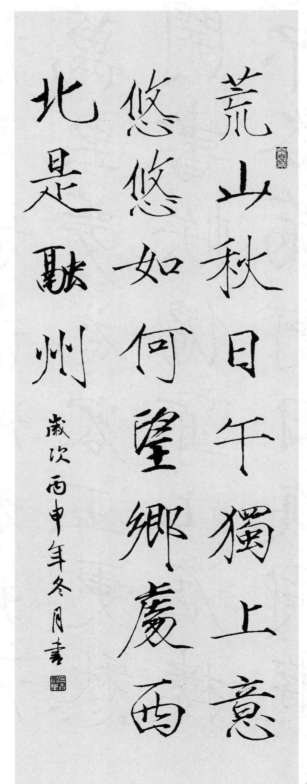

条幅

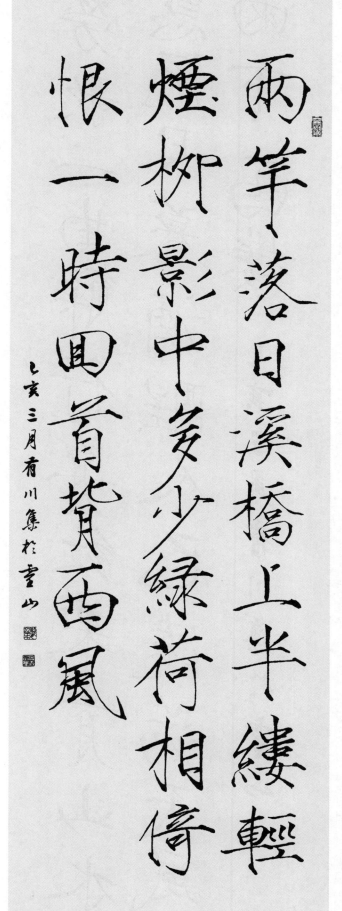

两竿落日溪桥上半缕轻
烟柳影中多少绿荷相倚
恨一时回首背西风

乙亥三月有川集於壶山

齐安郡中偶题·其一 （唐）杜牧
两竿落日溪桥上，半缕轻烟柳影中。多少绿荷相倚恨，一时回首背西风。

条幅

9

劳歌一曲解行舟红叶青山水
急流日暮酒醒人已远满天风
雨下西楼 己亥三月有川集於壹山

谢亭送别 （唐）许浑

劳歌一曲解行舟，红叶青山水急流。日暮酒醒人已远，满天风雨下西楼。

条幅

10

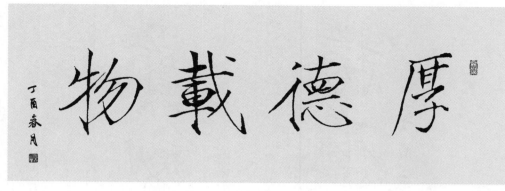

厚德载物

横幅

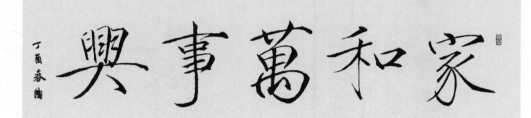

家和万事兴

横幅

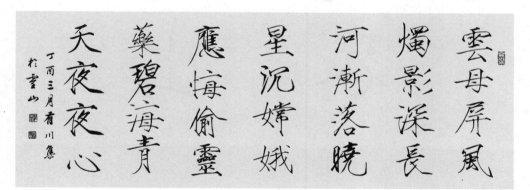

横幅

嫦娥　（唐）李商隐
云母屏风烛影深，长河渐落晓星沉。嫦娥应悔偷灵药，碧海青天夜夜心。

### 3. 横幅

特点：横幅是横式幅式的一种，除了横幅，横式幅式还有手卷和扁额。横幅的长度不是太长，横写竖写均可，字少可写一行，字多可多列竖写。

款印：横幅落款的位置要恰到好处，多行落款可增加作品的变化。落款还可以对正文加跋语，跋语写在作品内容后。关于印章，可在落款处盖姓名章，起首处盖闲章。

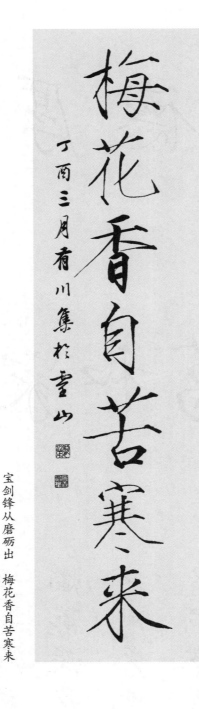
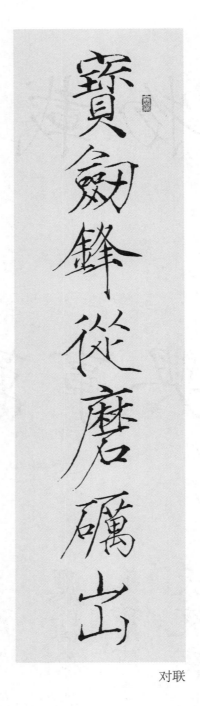

宝剑锋从磨砺出　梅花香自苦寒来

对联

## 4. 对联

特点：对联的"对"字指的是上下联组成一对和上下联对仗，对联通常可用一张宣纸写两行或用两张大小相等的条幅书写。

款印：对联落款和其他竖式幅式相似，只是上款要落在上联最右边，以示尊重。写给长辈一般用先生、老师等称呼，加上指正、正腕等谦词；写给同辈一般称同志、仁兄等，加上雅正、雅嘱等；写给晚辈，一般称贤弟、仁弟等，加上惠存、留念等；写给内行、行家，可称方家、法家，相应地加上斧正、正腕等。

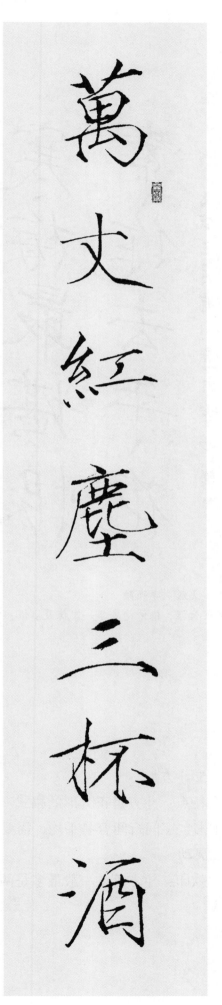

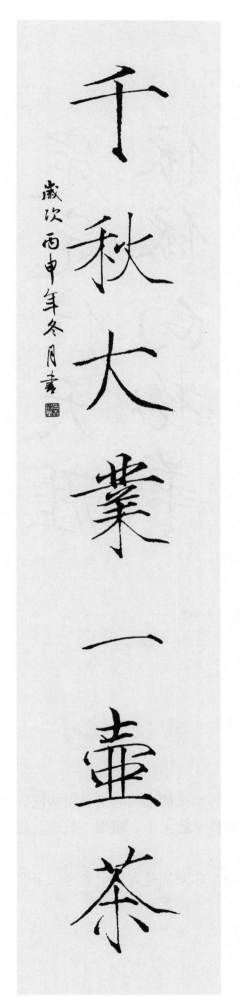

千秋大業一壺茶

萬丈紅塵三杯酒

歲次丙申年冬月書

对联

万丈红尘三杯酒　千秋大业一壶茶

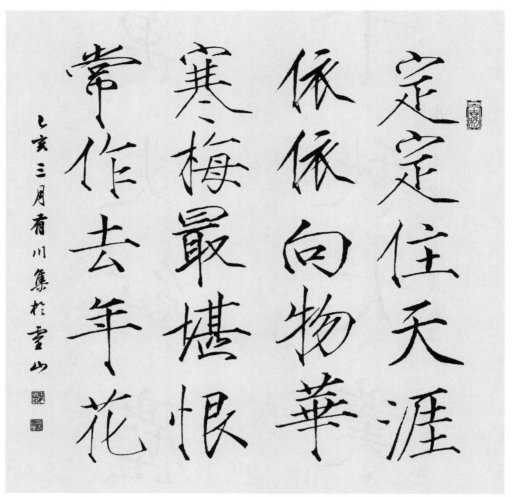

斗方

忆梅　（唐）李商隐

定定住天涯，依依向物华。寒梅最堪恨，常作去年花。

5. 斗方

特点：斗方是正方形的幅式。这种幅式的书写容易显得板滞，尤其是正书，字间行间容易平均，需要调整字的大小、粗细、长短，使作品章法灵动。

款印：斗方落款一般最多是两行，印章加盖方式可参考以上介绍的幅式。

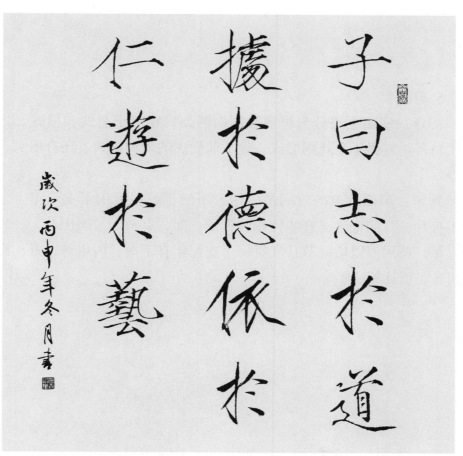

《论语》选句
子曰：志于道，据于德，依于仁，游于艺。

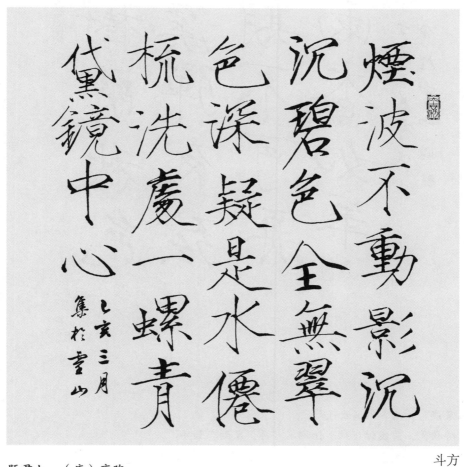

题君山 （唐）雍陶
烟波不动影沉沉，碧色全无翠色深。疑是水仙梳洗处，一螺青黛镜中心。

## 6. 扇面

特点：扇面主要分为折扇和团扇两类，相对于竖式、横式、方形幅式而言，它属于不规则形式。除了前面讲的六种幅式，还有册页、尺牍等。

款印：扇面落款的时间最好用公历纪年，也可用干支纪年。公历纪年有月、日的记法，有些特殊的日子，如"春节""国庆节""教师节"等，可用上以增添节日气氛。干支纪年有丁酉、丙申等，月相纪日有朔日、望日等。

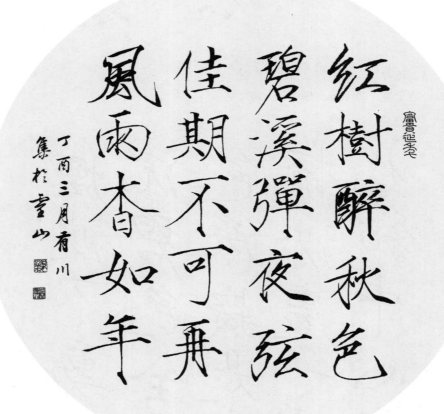

团扇

题玉泉溪 （唐）湘驿女子
红树醉秋色，碧溪弹夜弦。佳期不可再，风雨杳如年。

16

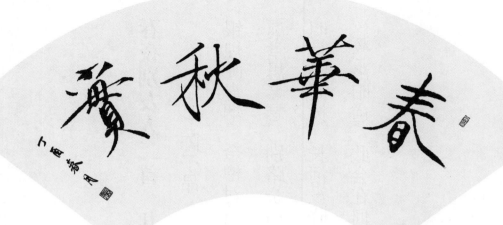

春华秋实

折扇

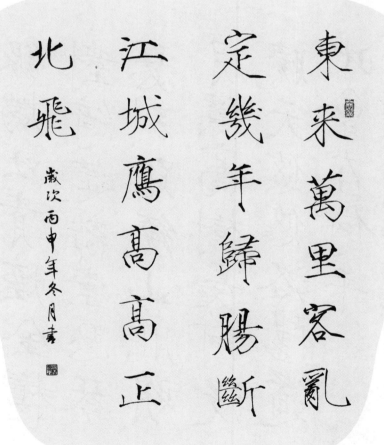

团扇

规雁 （唐）杜甫

东来万里客，乱定几年归。肠断江城雁，高高正北飞。

17

## 春夜别友人二首·其一

（唐）陈子昂

银烛吐青烟，金樽对绮筵。

离堂思琴瑟，别路绕山川。

明月隐高树，长河没晓天。

悠悠洛阳道，此会在何年。

银烛吐青烟金樽
對綺筵離堂思琴
瑟別路繞山川明
月隱高樹長河没
曉天悠悠洛陽道
此會在何年

乙亥三月有川集於雪山

18

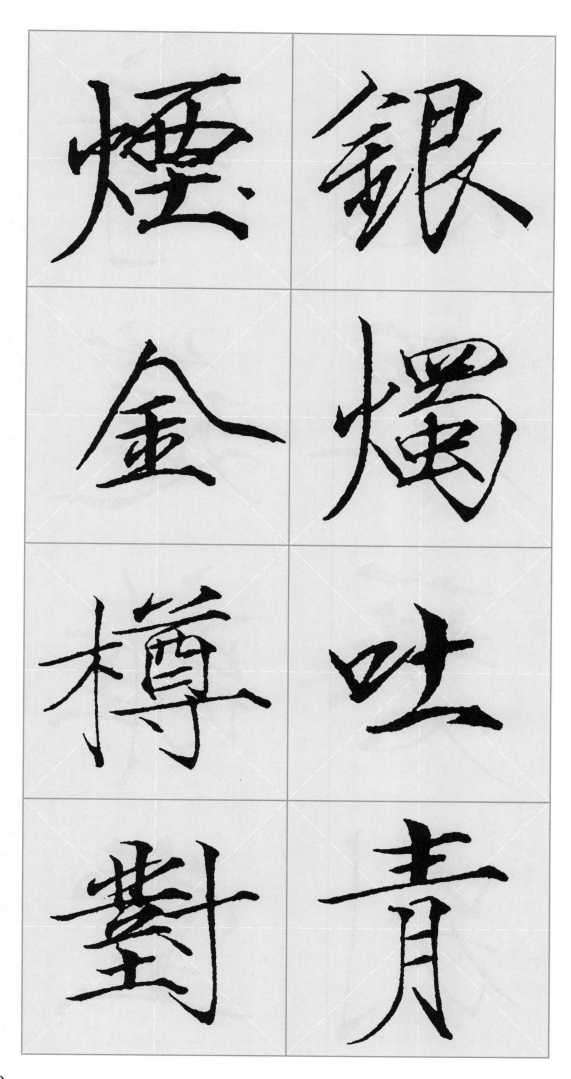

煙 銀

金 燭

樽 吐

對 青

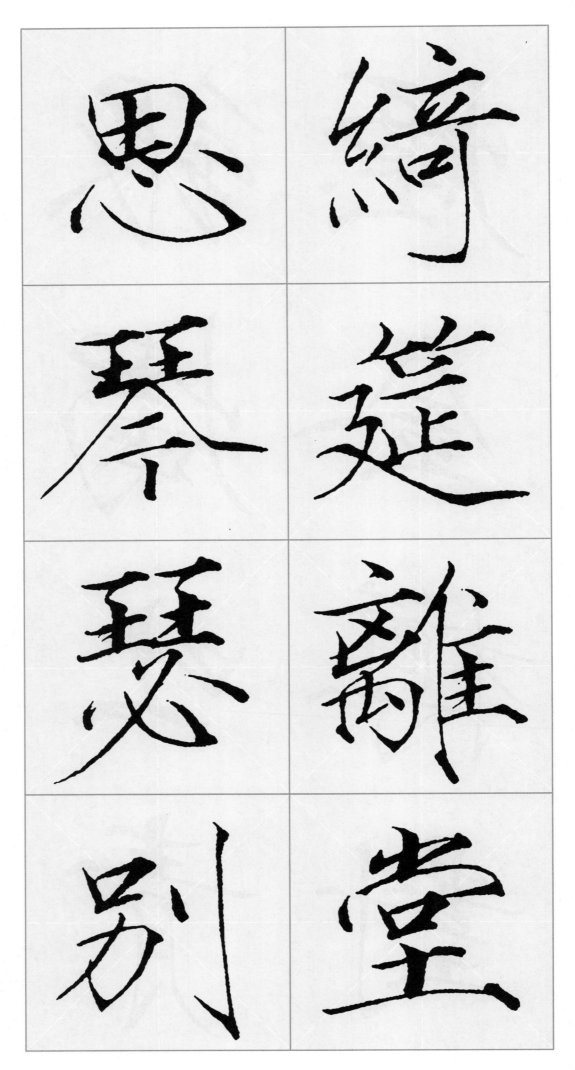

思綺
琴筵
瑟離
別堂

明 路

月 绕

隐 山

高 川

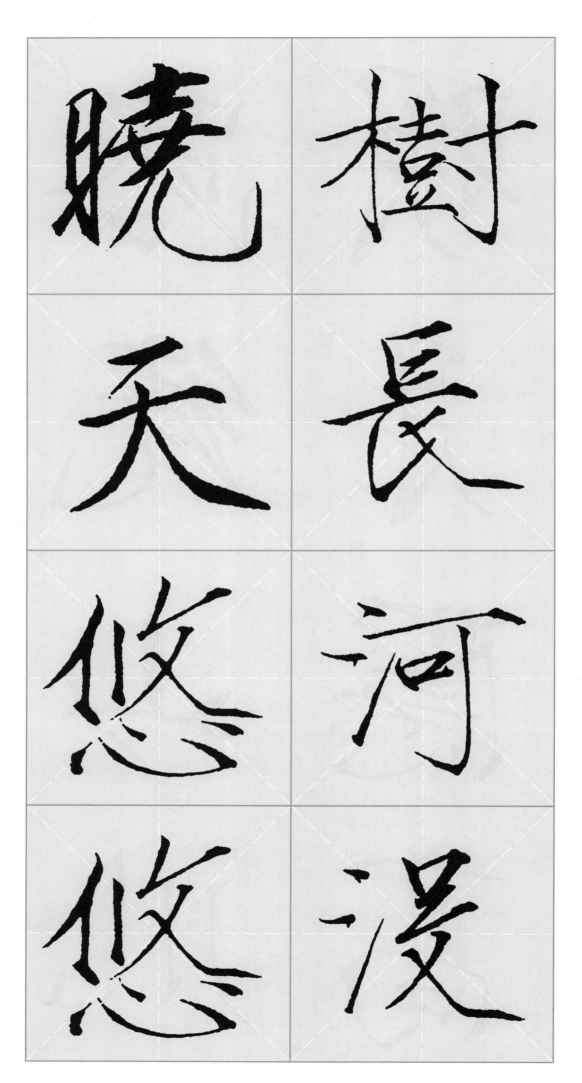

曉樹
天長
悠河
悠漫

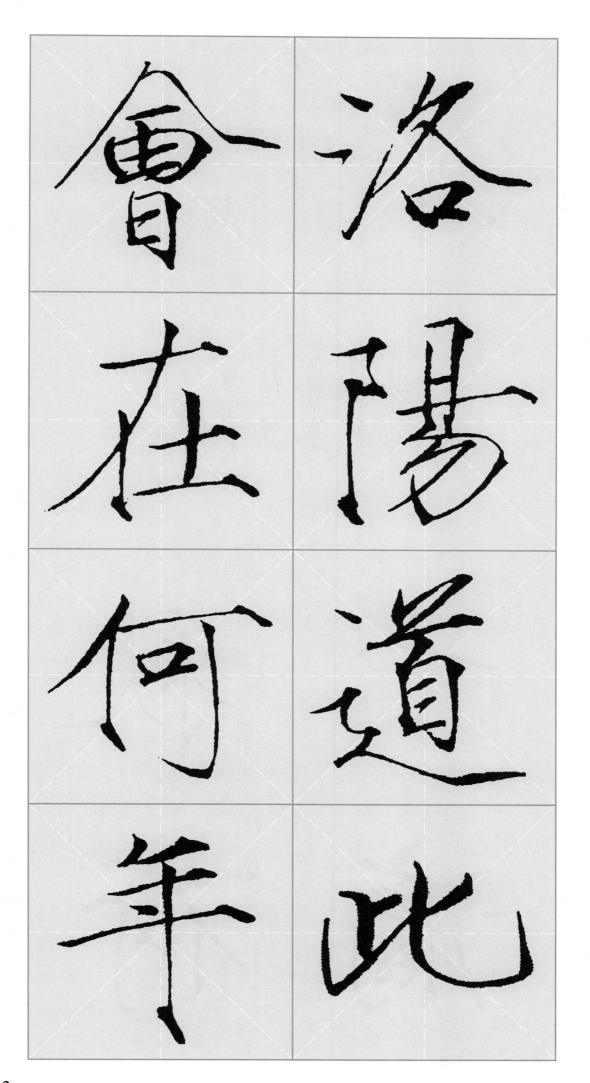

會洛在陽何道年此

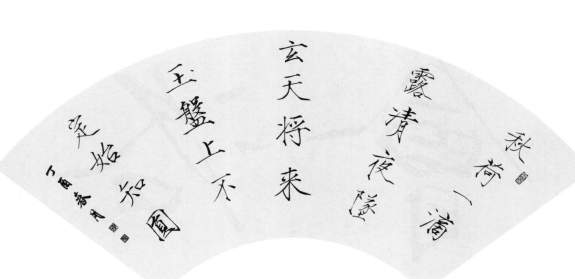

## 咏露珠

（唐）韦应物

秋荷一滴露，
清夜坠玄天。
将来玉盘上，
不定始知圆。

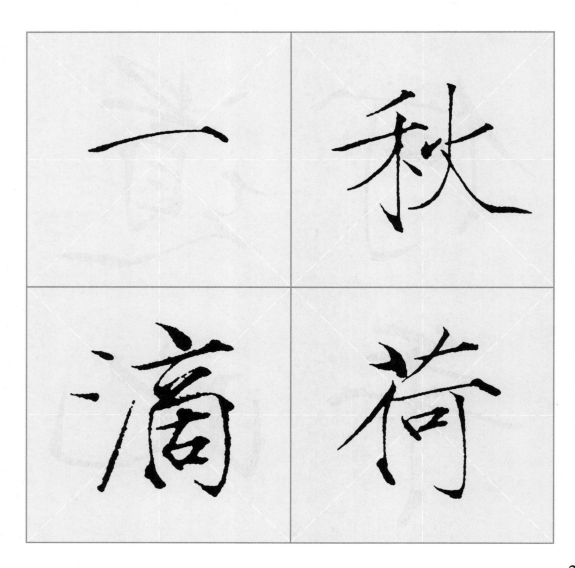

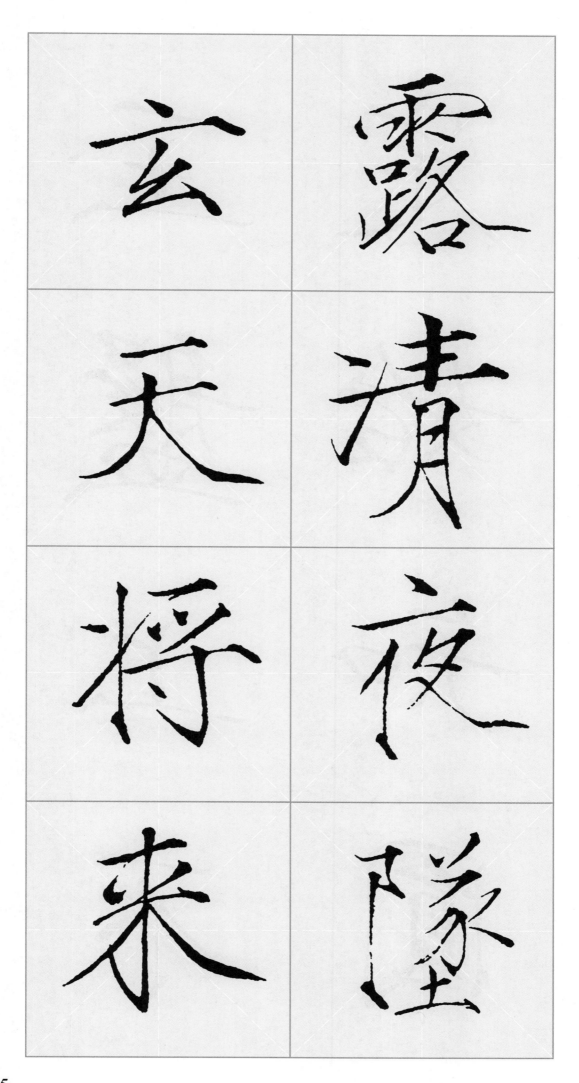

玄　露

天　清

将　夜

来　隊

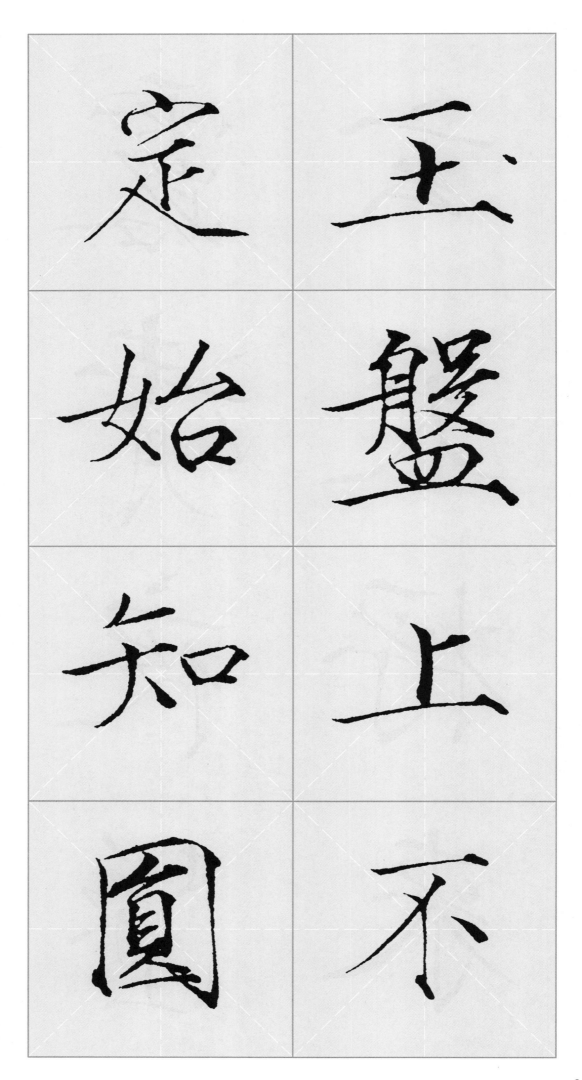

定 玉

始 蟹

知 上

圓 不

## 题西施石

（唐）王轩

岭上千峰秀，江边细草春。

今逢浣纱石，不见浣纱人。

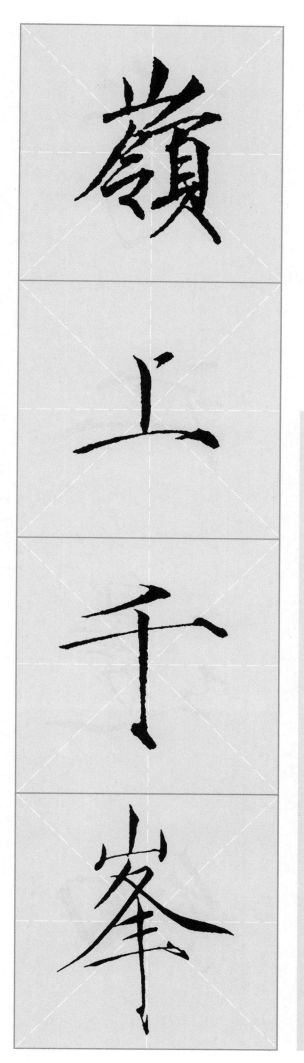

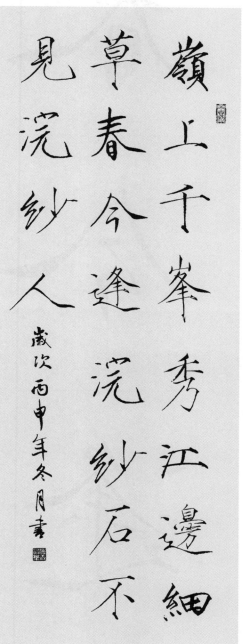

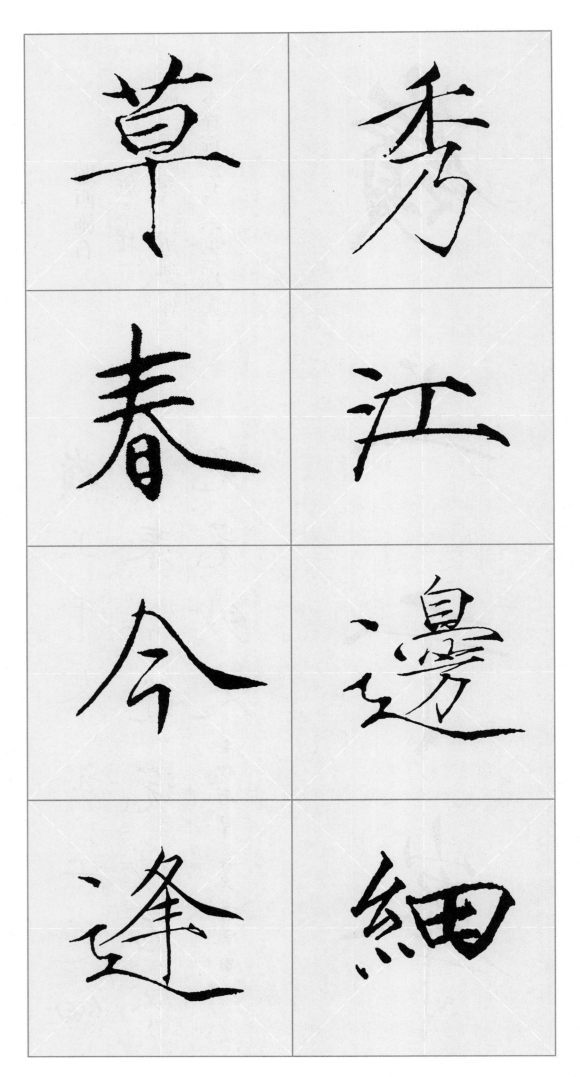

草　秀

春　江

今　邊

逢　細

見

浣

浣

紗

紗

石

人

不

山色遠含空蒼茫澤國東
海明先見日江白迴聞風
鳥道高原去人煙小逕通
那知舊遺逸不在五湖中

乙亥三月宥川集於雪山

## 题松汀驿

（唐）张祜

山色远含空，

苍茫泽国东。

海明先见日，

江白迴闻风。

鸟道高原去，

人烟小径通。

那知旧遗逸，

不在五湖中。

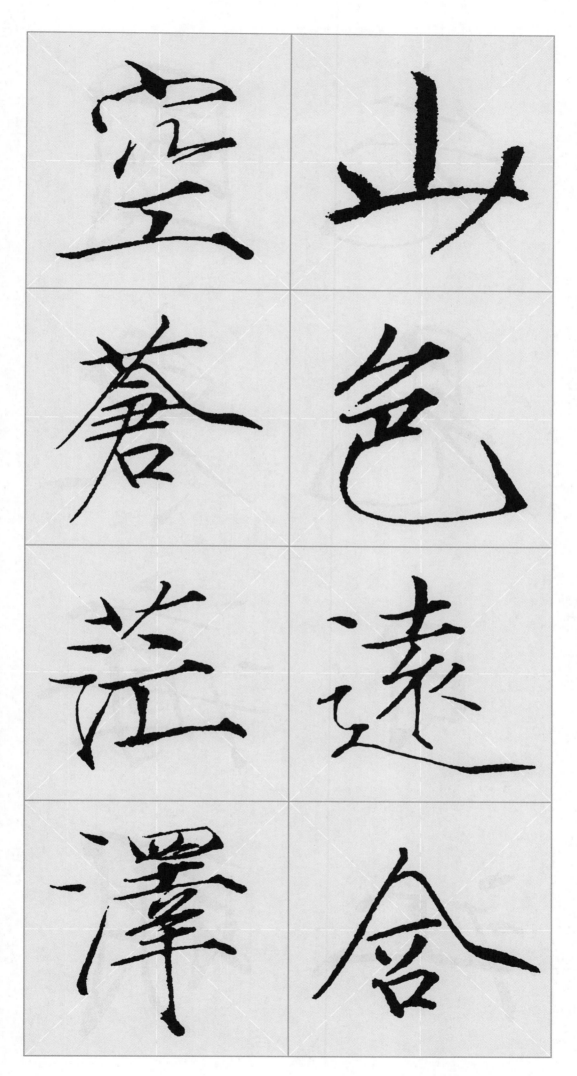

空山

蒼色

茫遠

澤合

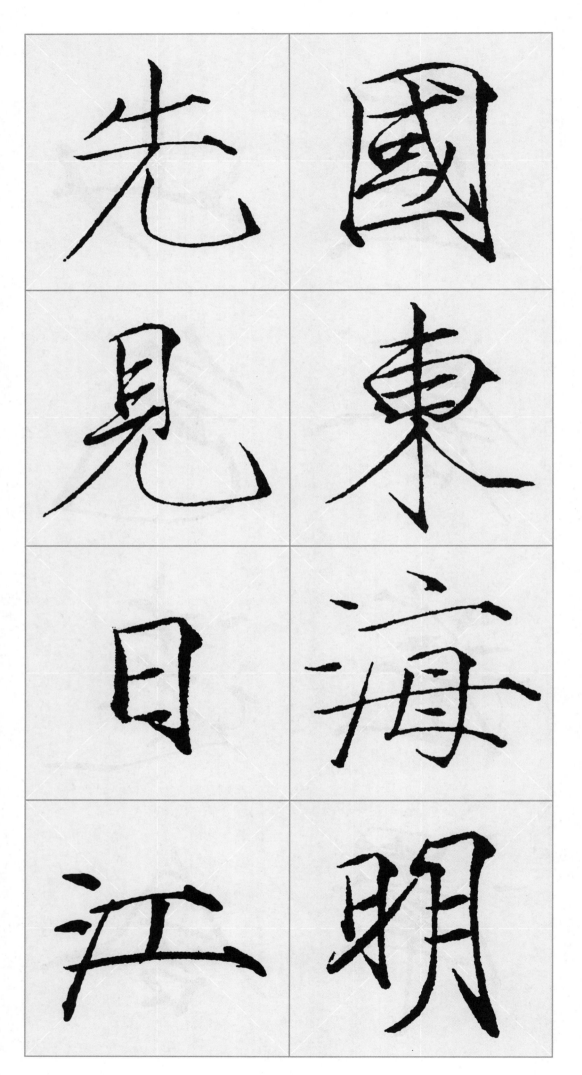

先見日江　國東海明

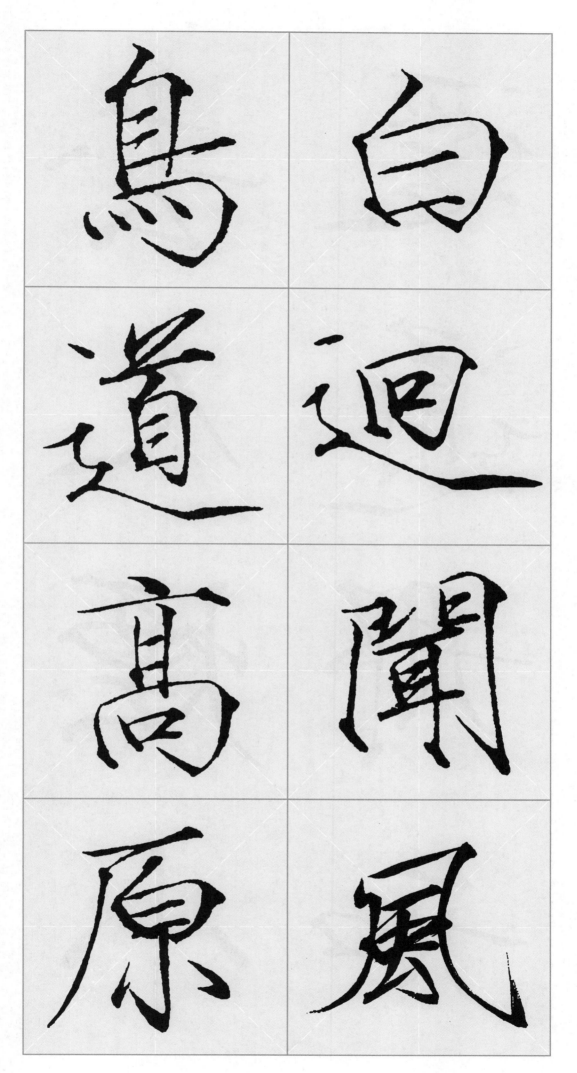

鳥　白
道　迴
高　闌
原　凤

33

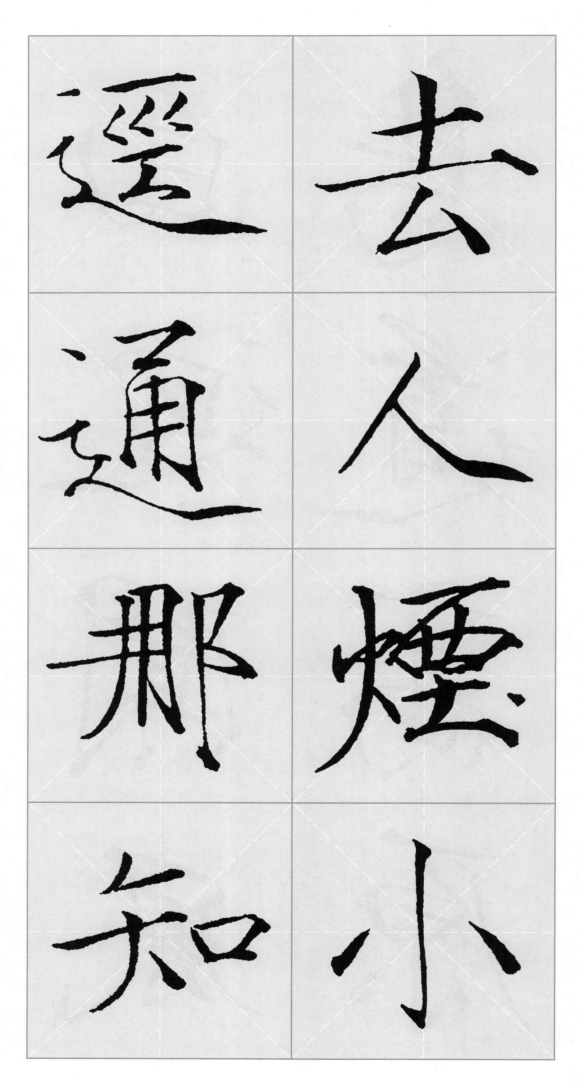

選 去

通 人

那 煙

知 小

在舊

五遺

胡逸

中不

世上謾相識此翁殊不然
興來書自聖醉後語尤顛
白鬚老閑事青雲在目前
床頭一壺酒能更幾回眠

乙亥三月有川集於壺山

## 醉后赠张九旭

（唐）高适

世上谩相识，
此翁殊不然。
兴来书自圣，
醉后语尤颠。
白发老闲事，
青云在目前。
床头一壶酒，
能更几回眠？

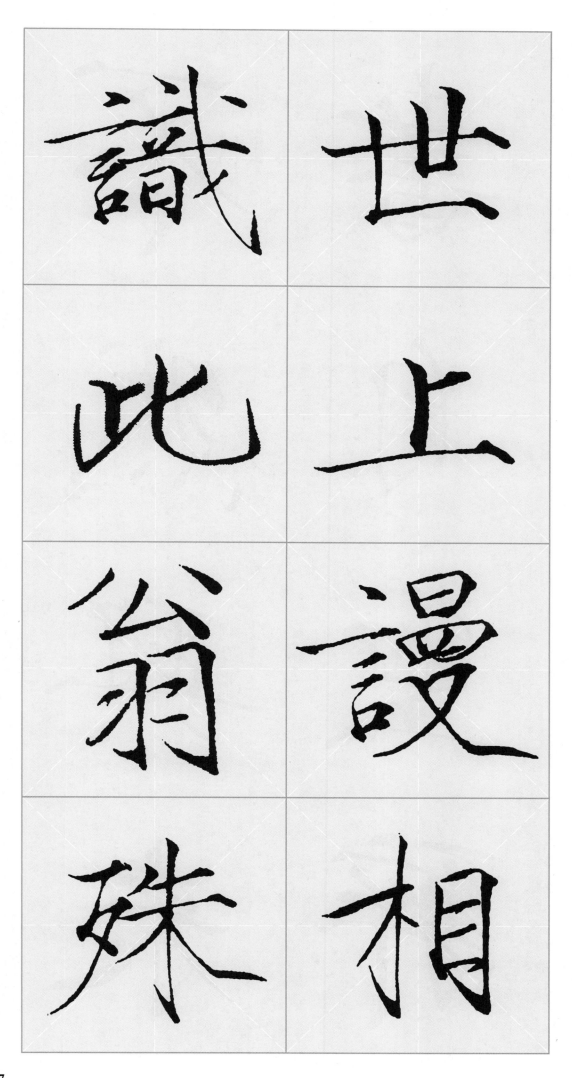

世

上

謾

相

識

此

翁

殊

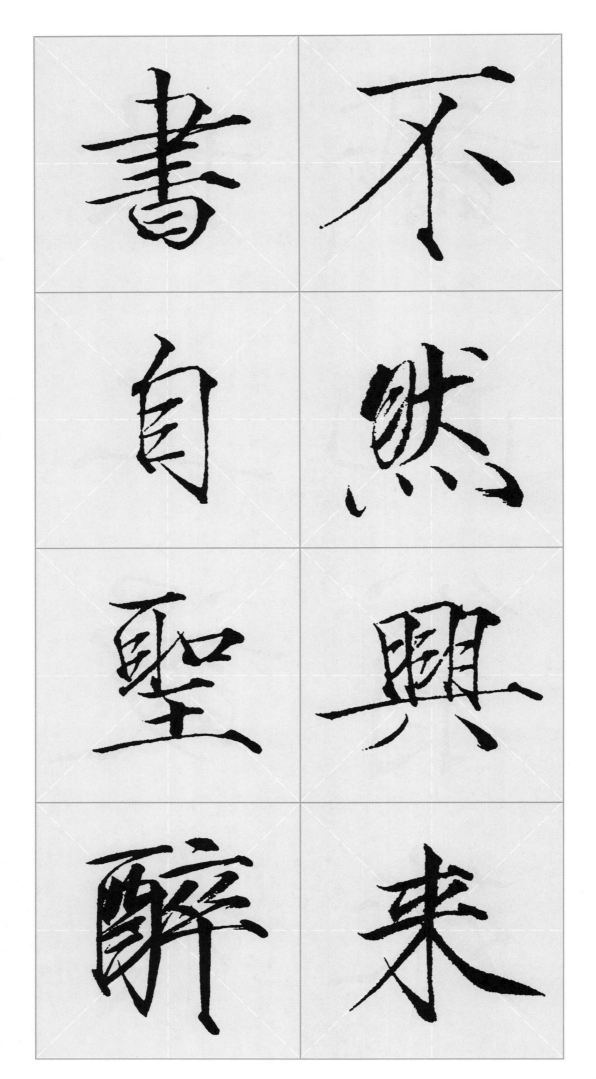

書不自然聖興醉來

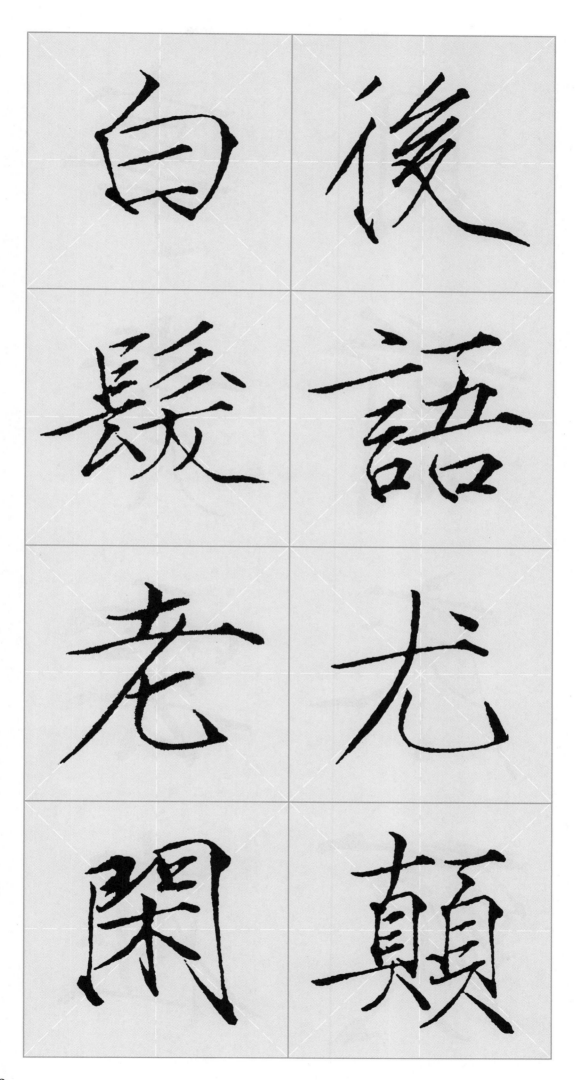

白後

髮語

老尤

閑顛

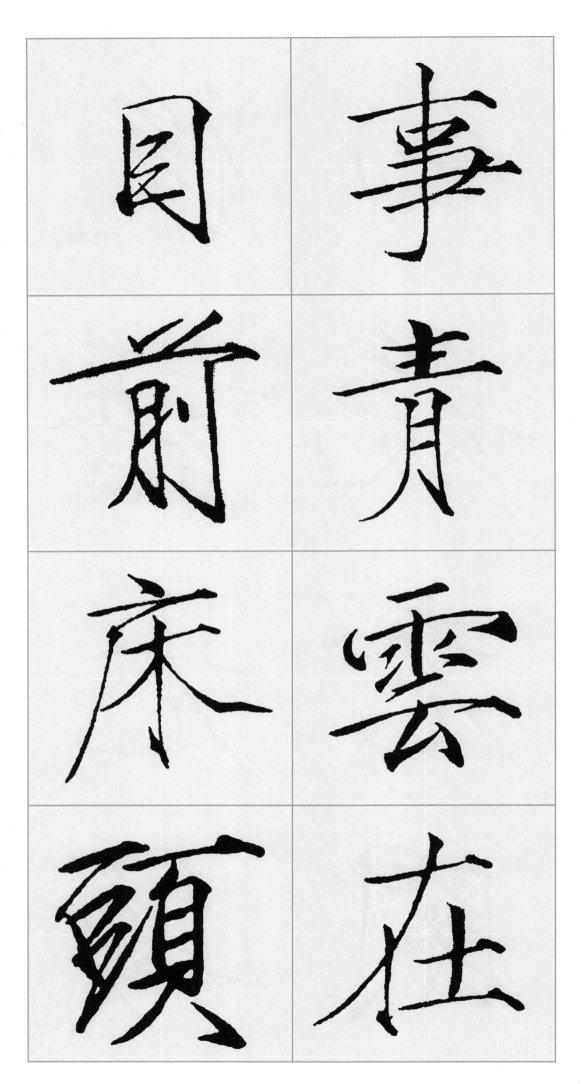

目 事

前 青

床 雲

頭 在

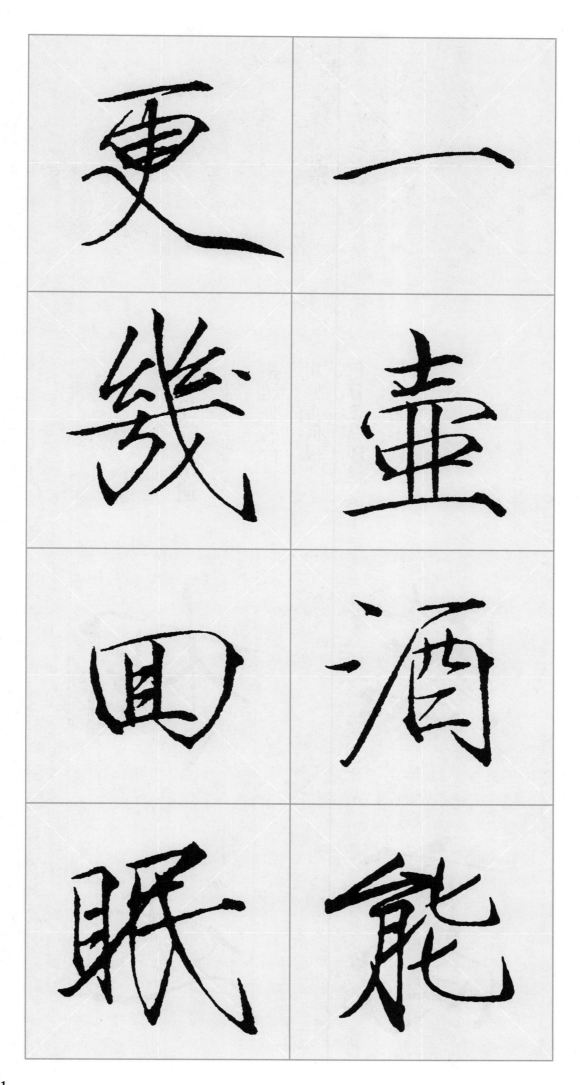

更 一

幾 壺

田 酒

眠 能

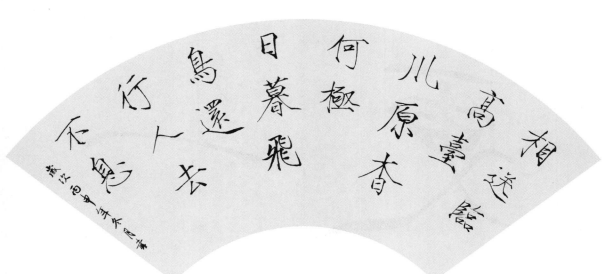

## 临高台送黎拾遗

（唐）王维

相送临高台，
川原杳何极。
日暮飞鸟还，
行人去不息。

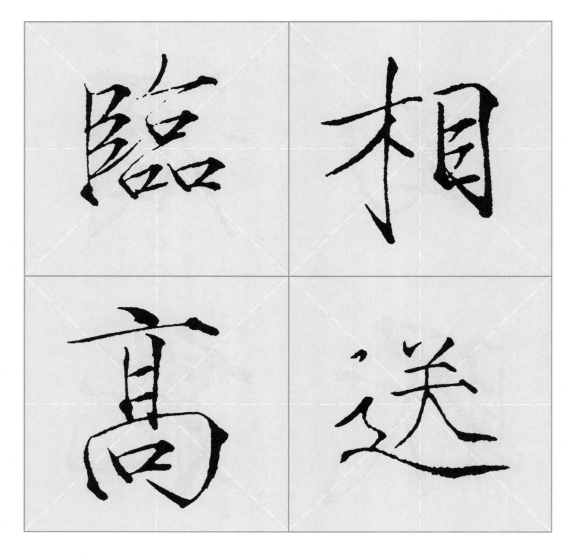

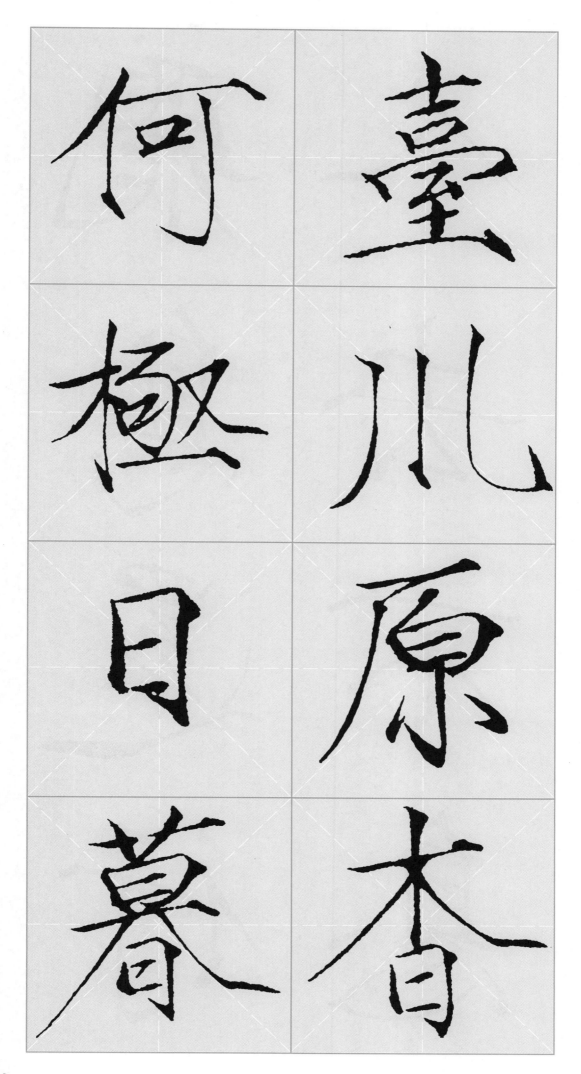

何極日暮

臺川原本香

人飛
去鳥
不還
息行

## 题**情尽桥**

（唐）雍陶

从来只有情难尽，
何事名为情尽桥。
自此改名为折柳，
任他离恨一条条。

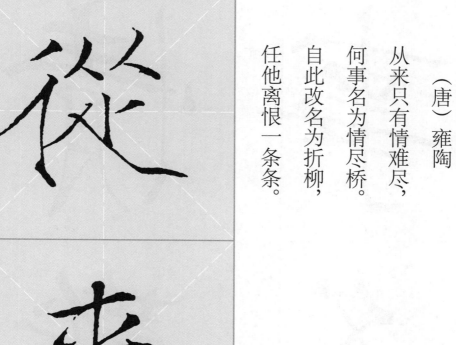

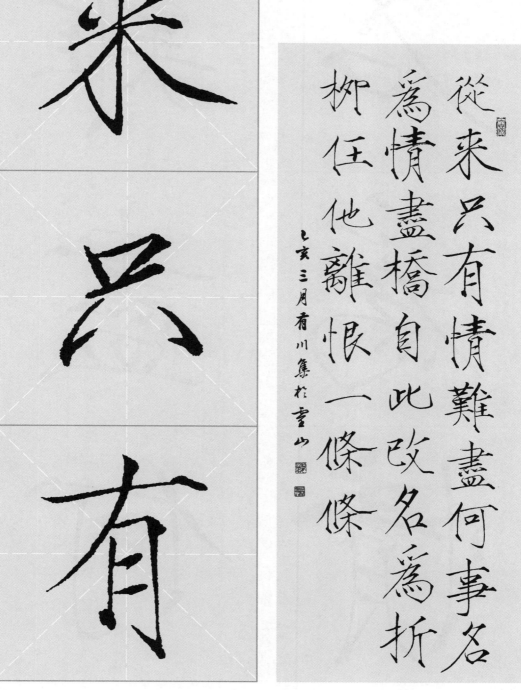

事 情

名 難

為 盡

情 何

改盡

名橋

為自

折此

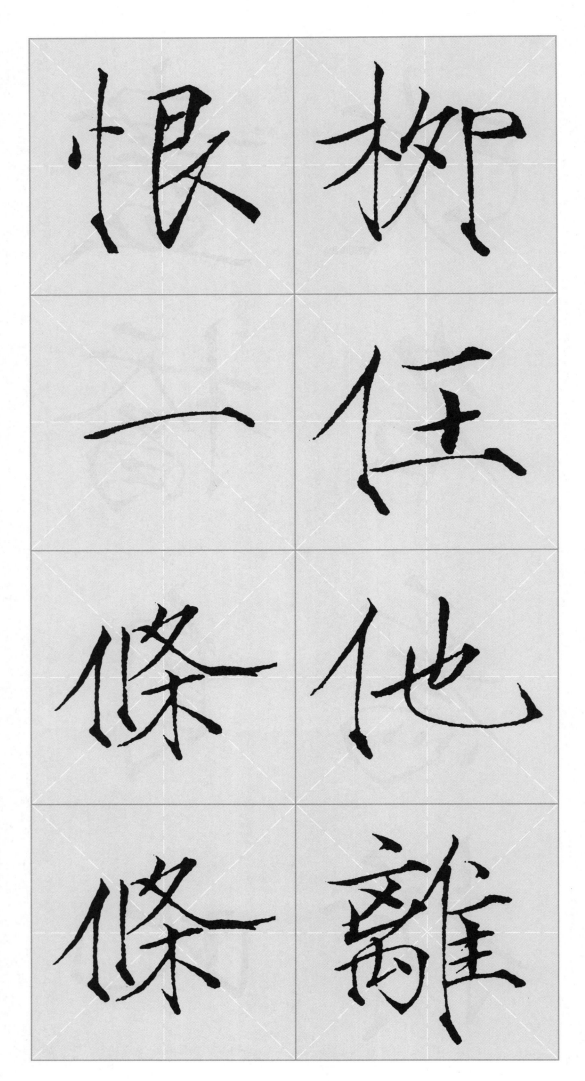

恨　柳

一　任

條　他

條　離

## 乌衣巷

（唐）刘禹锡

朱雀桥边野草花，
乌衣巷口夕阳斜。
旧时王谢堂前燕，
飞入寻常百姓家。

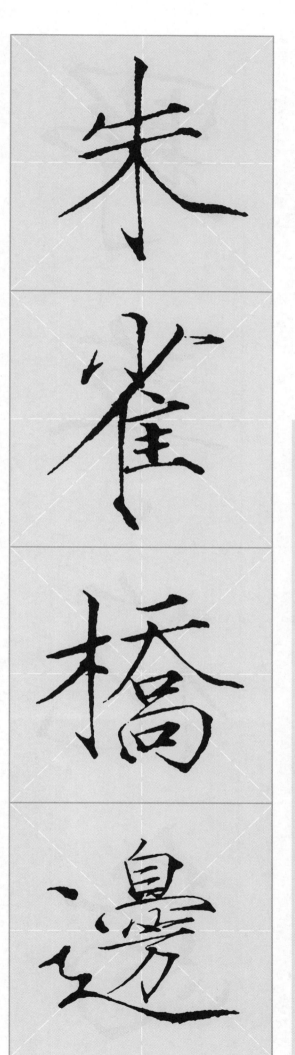

朱雀橋邊野草花鳥衣巷
口夕陽斜舊時王謝堂前
燕飛入尋常百姓家

乙亥三月有川集於壺山

衣 野

巷 草

口 花

夊 鳥

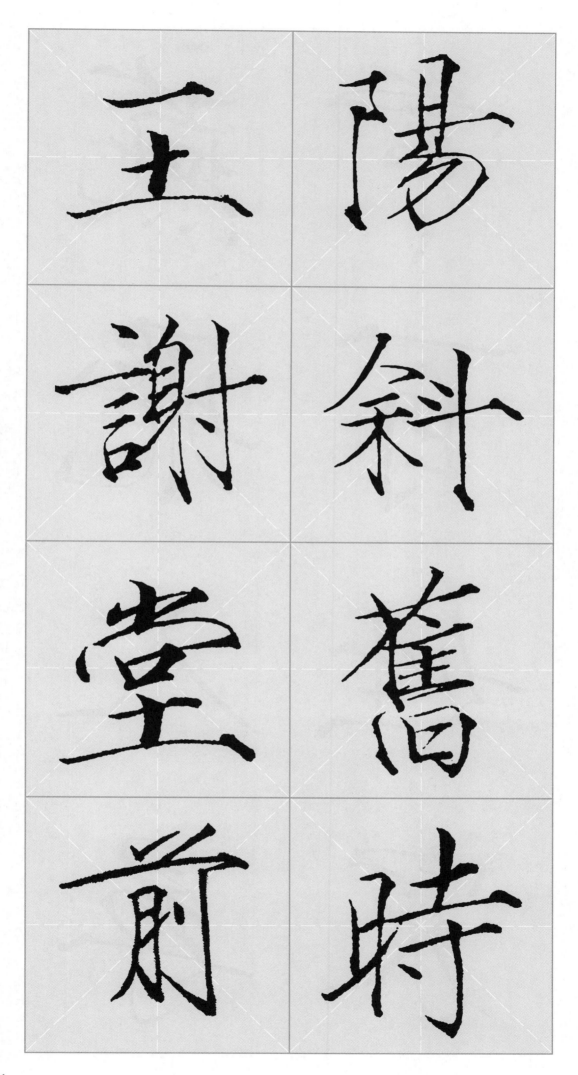

王陽

謝斜

堂舊

前時

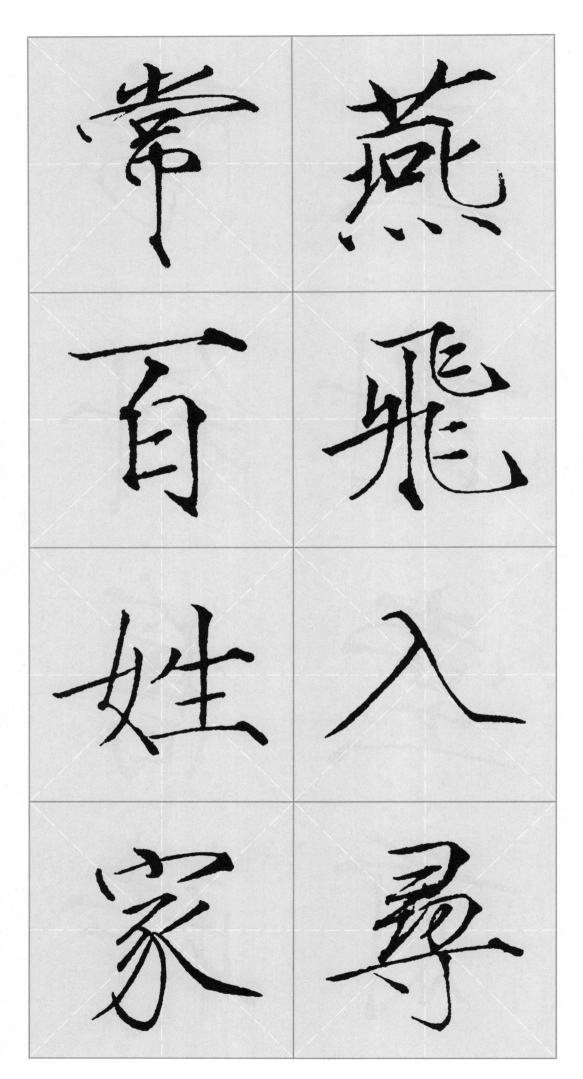

常
燕
百
飛
姓
入
家
尋

花明柳暗
绕天愁上
盡重城更
上樓欲問
孤鴻向何
處不知身
世自悠悠

乙亥三月書川集於書山

## 夕阳楼

（唐）李商隐

花明柳暗绕天愁，
上尽重城更上楼。
欲问孤鸿向何处？
不知身世自悠悠。

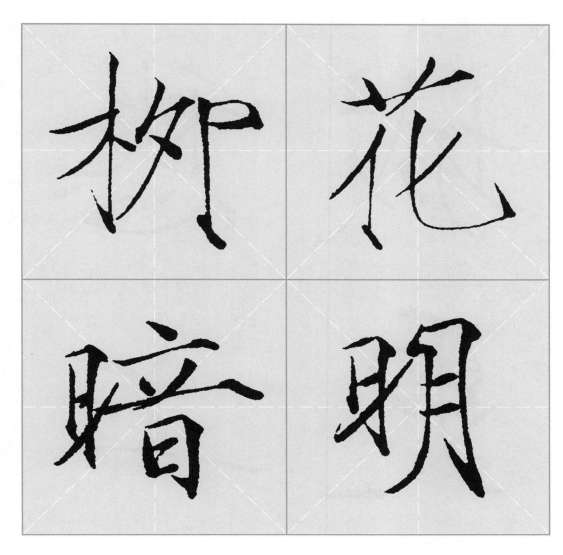

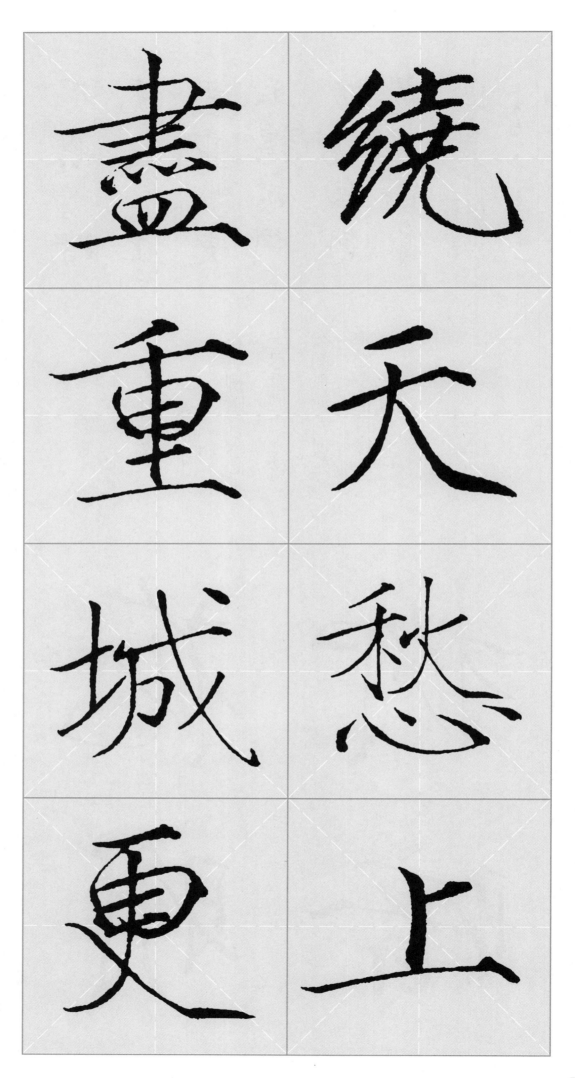

盡 繞

重 天

城 愁

更 上

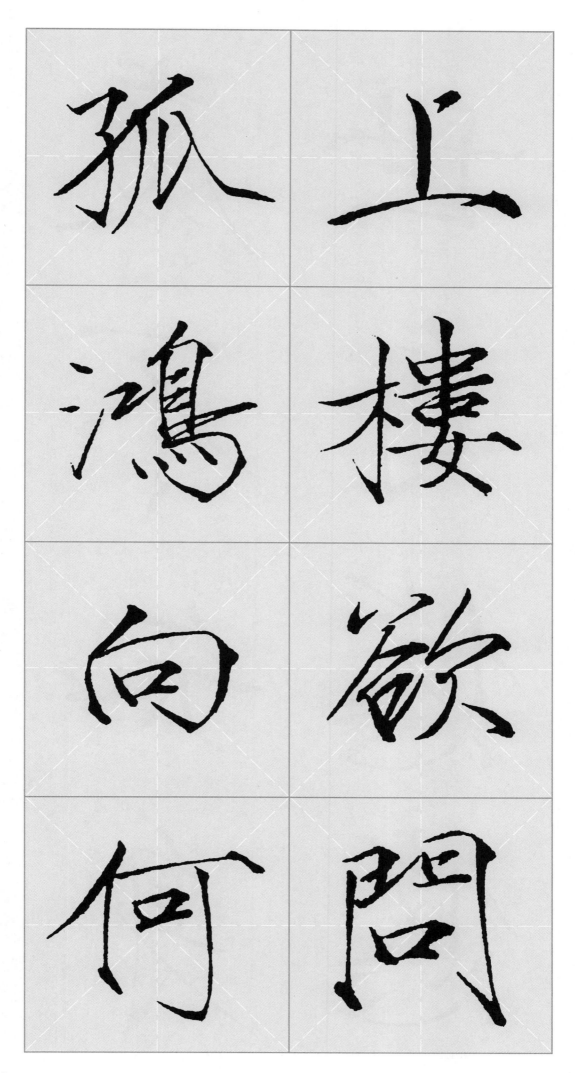

孤 上

鸿 楼

向 欲

何 問

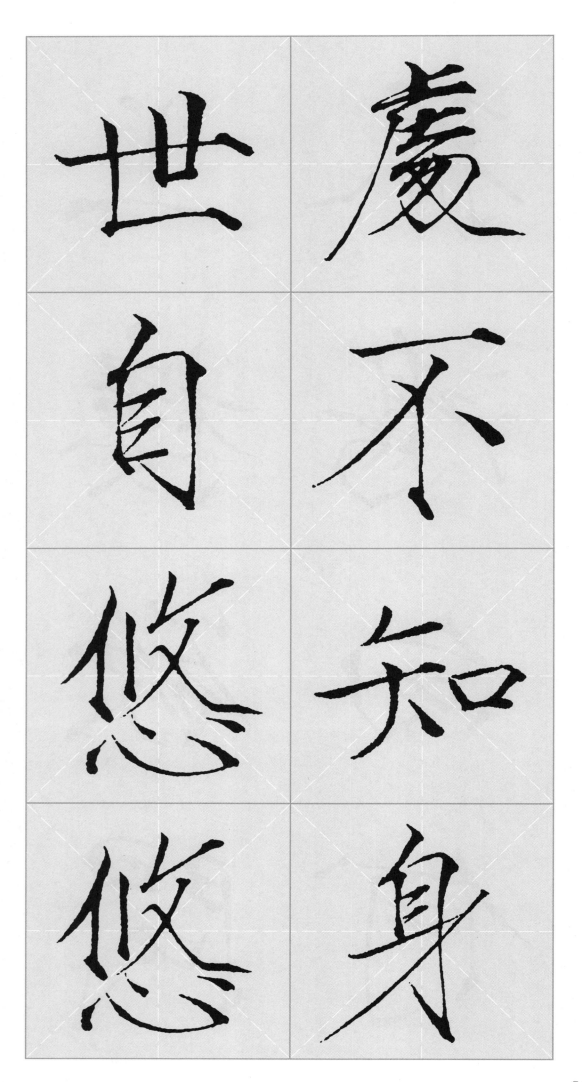

世 慮

自 不

悠 知

悠 身

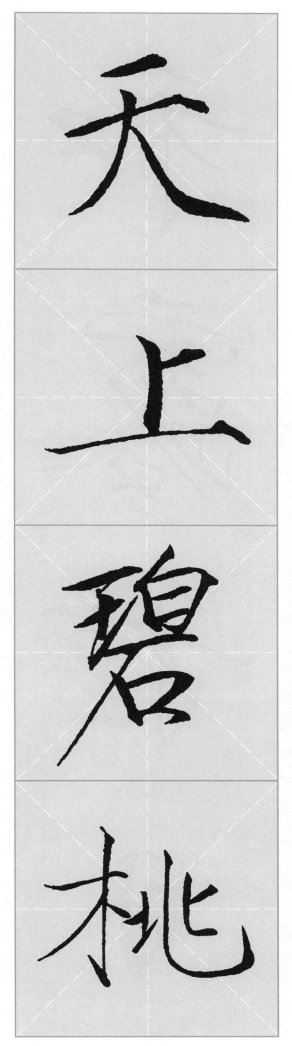

下第后上永崇高侍郎

（唐）高蟾

天上碧桃和露种，
日边红杏倚云栽。
芙蓉生在秋江上，
不向东风怨未开。

天上碧桃和露種日邊紅杏倚雲裁芙蓉生在秋江上不向東風怨未開

上巳三月育川集於雲山

和露種日

邊紅杏倚

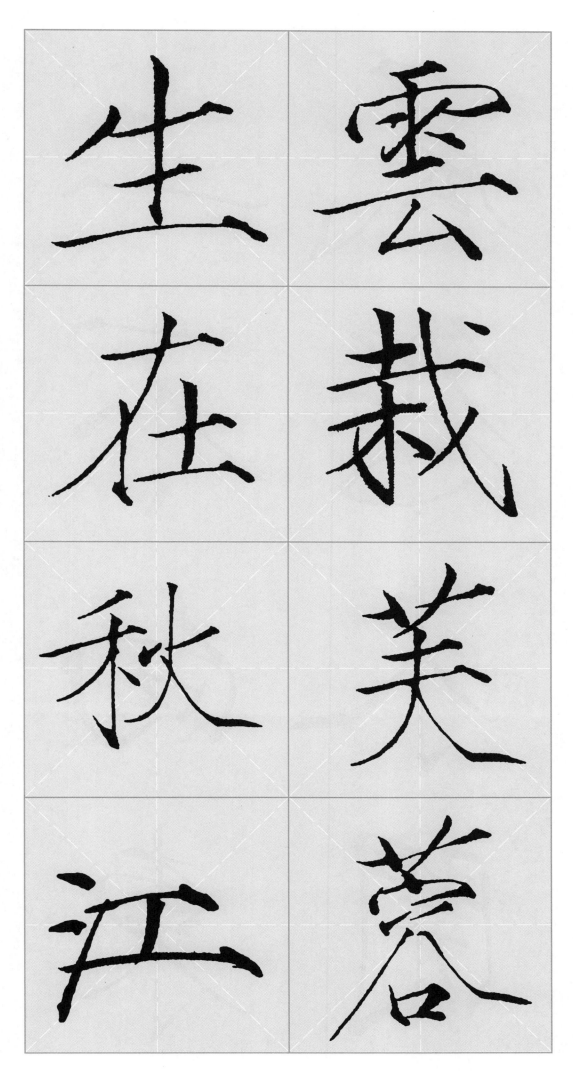

生 雲

在 栽

秋 芙

江 蓉

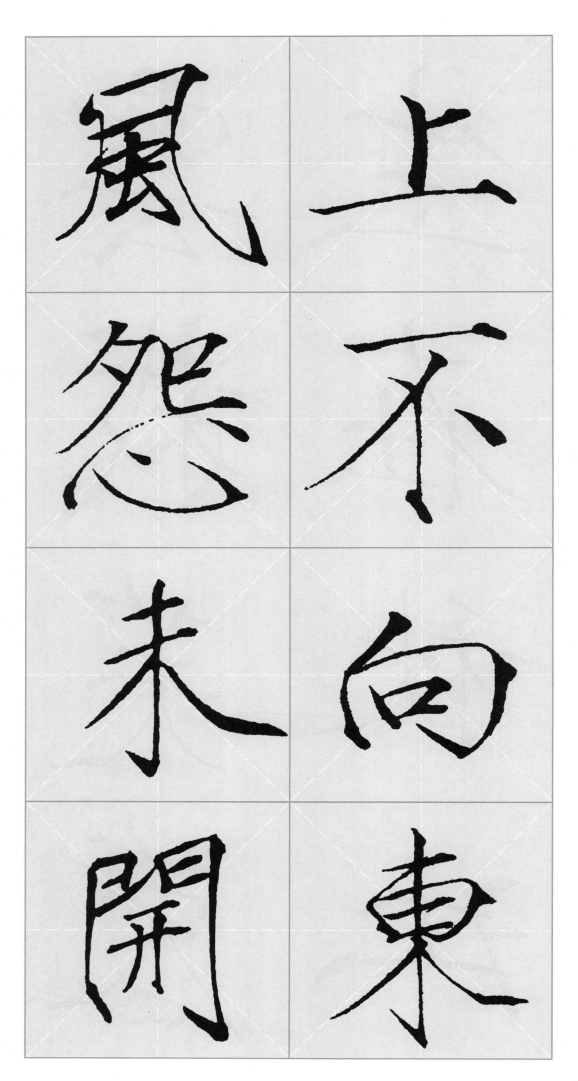

# 小松

（唐）杜荀鹤

自小刺头深草里，
而今渐觉出蓬蒿。
时人不识凌云木，
直待凌云始道高。

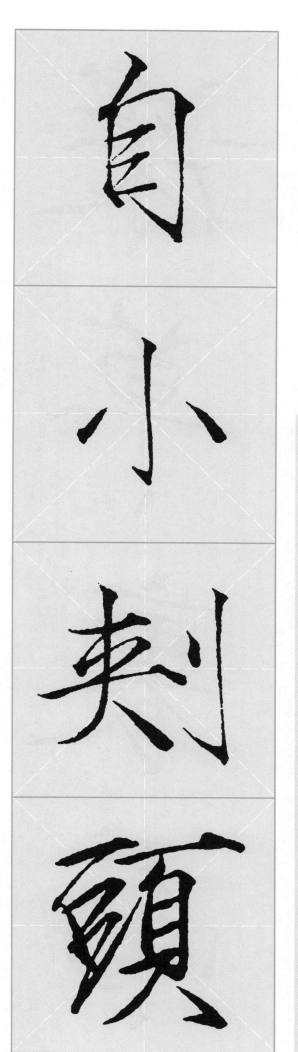

自小刺頭深草裏而今漸
覺出蓬蒿時人不識凌雲
木直待凌雲始道高

乙亥三月有川集松雲山

61

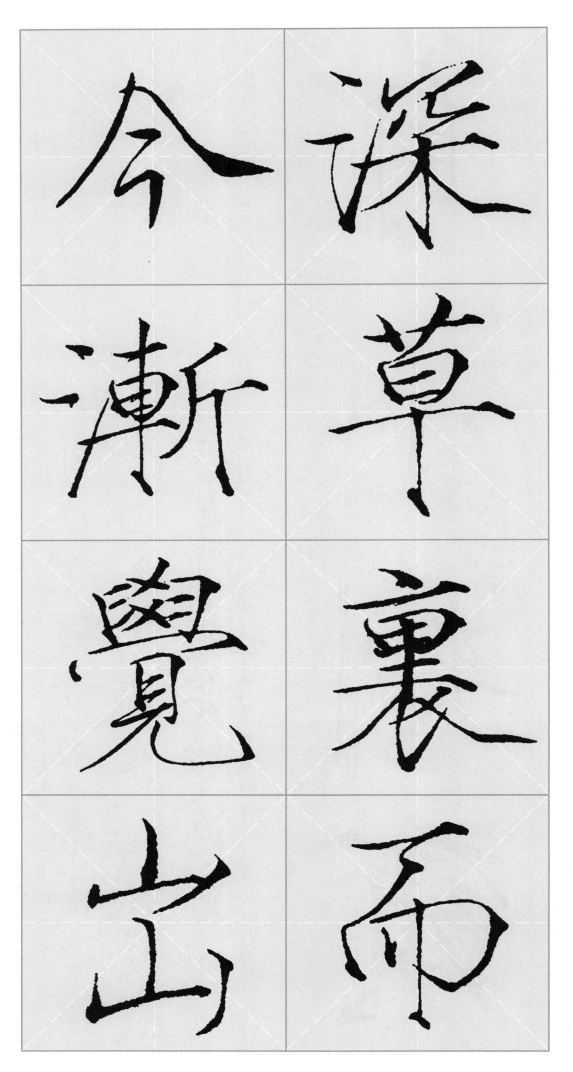

今深

漸草

覺裏

出南

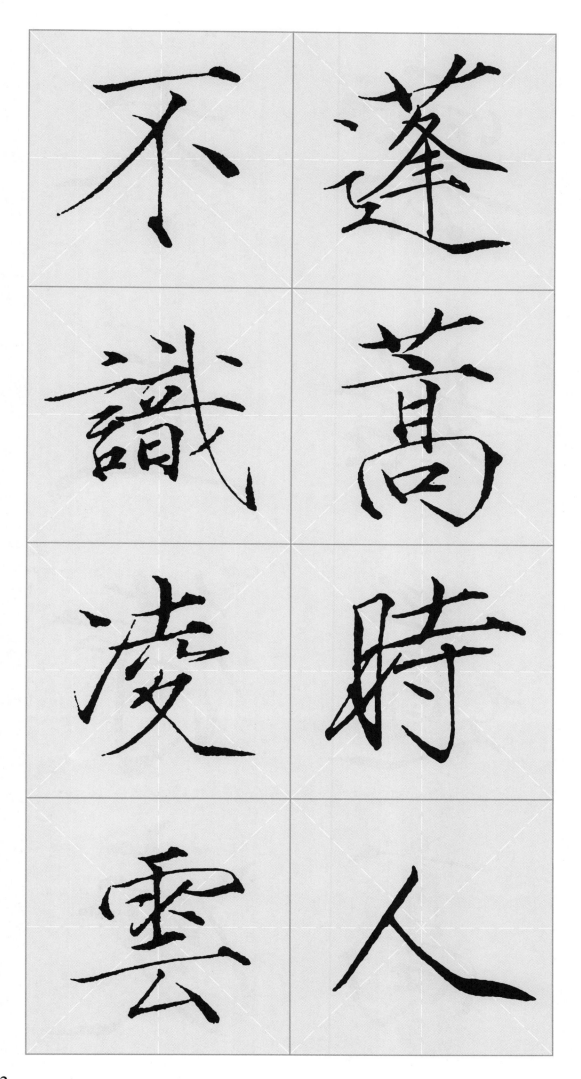

不蓬

識萬

凌時

雲人

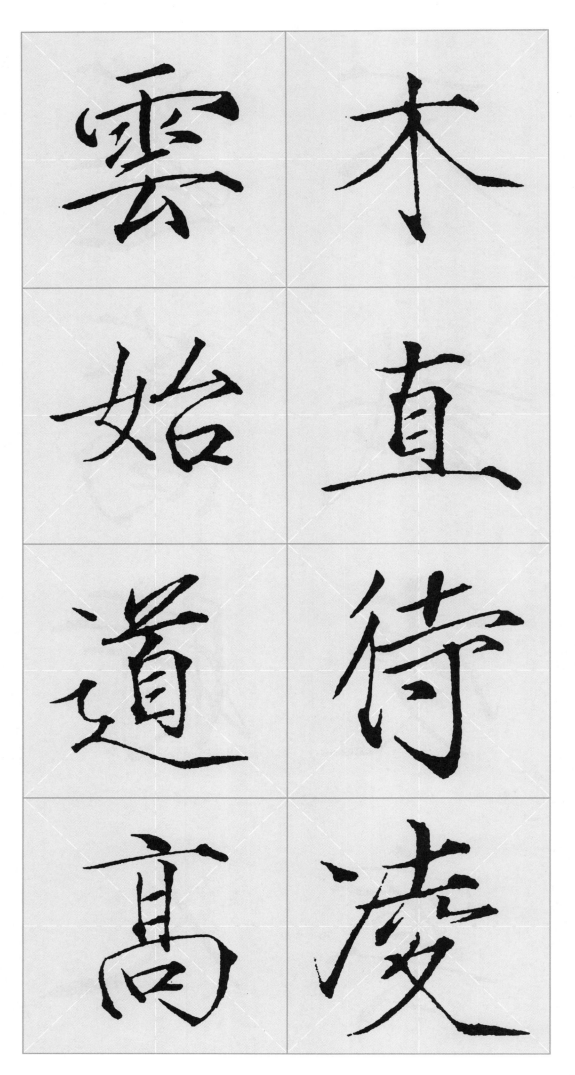

雲　木

始　直

道　待

高　凌

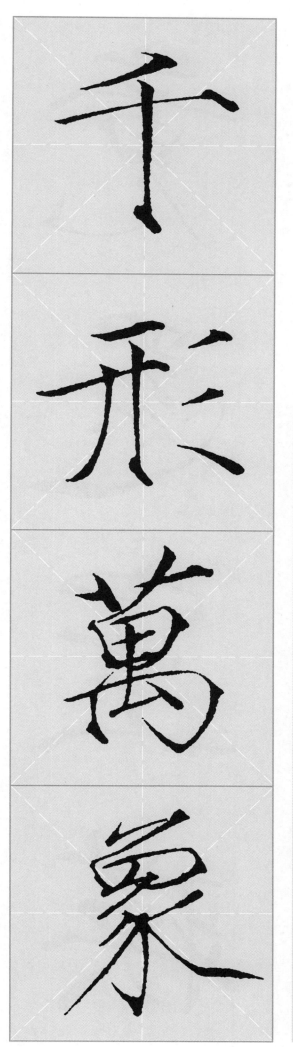

云

（唐）来鹄

千形万象竟还空，
映水藏山片复重。
无限旱苗枯欲尽，
悠悠闲处作奇峰。

千形萬象竟還空暎水藏
山片復重無限旱苗枯
欲盡悠悠閑處作奇峯

乙亥三月肴川集於雪山

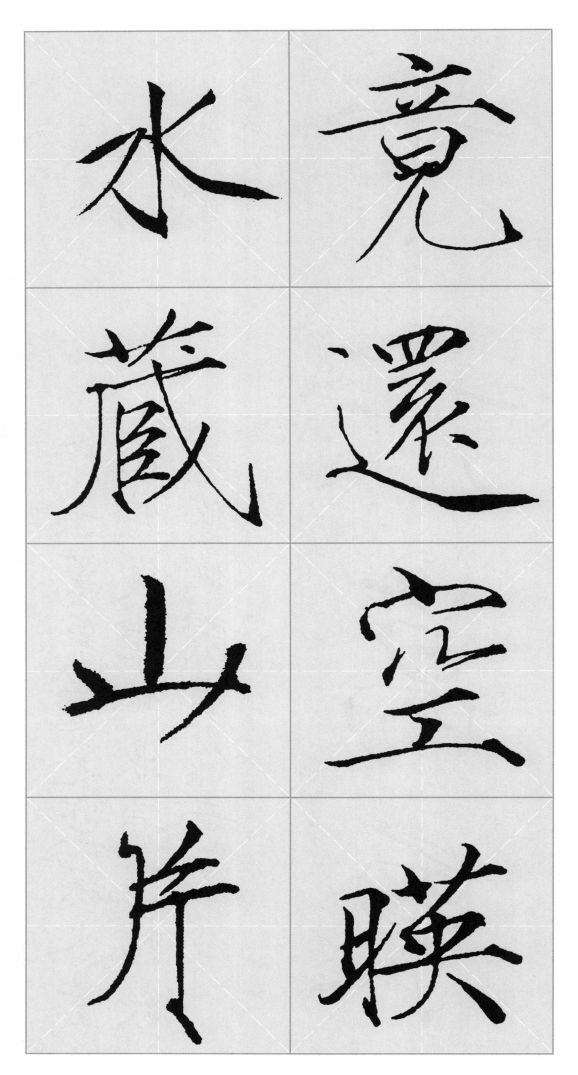

竟水

還藏

空山

暎斤

旱　復

苗　重

枯　無

欲　限

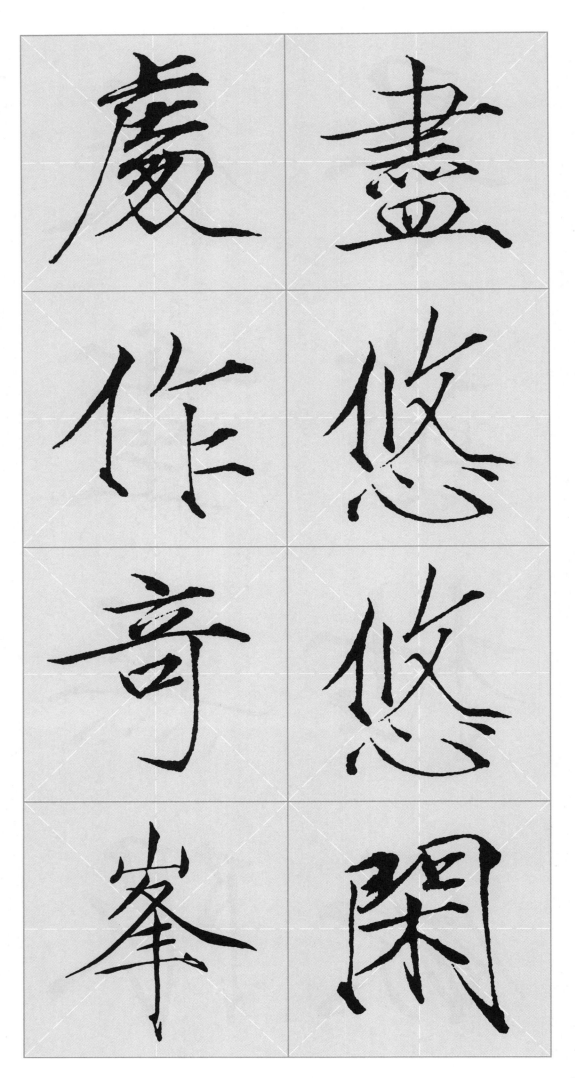

處　盡

作　悠

奇　悠

峯　閑

## 赠少年 （唐）温庭筠

江海相逢客恨多，秋风叶下洞庭波。
酒酣夜别淮阴市，月照高楼一曲歌。

江海相逢客恨多秋风叶下洞庭波酒酣夜别淮阴市月照高楼一曲歌

乙亥三月 肴川集於壹山

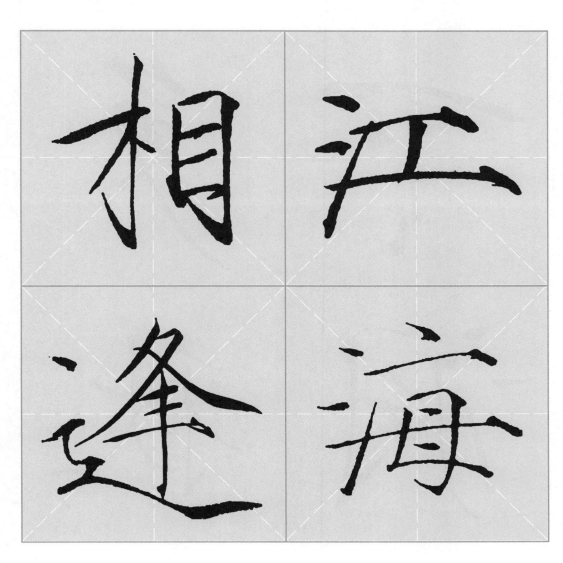

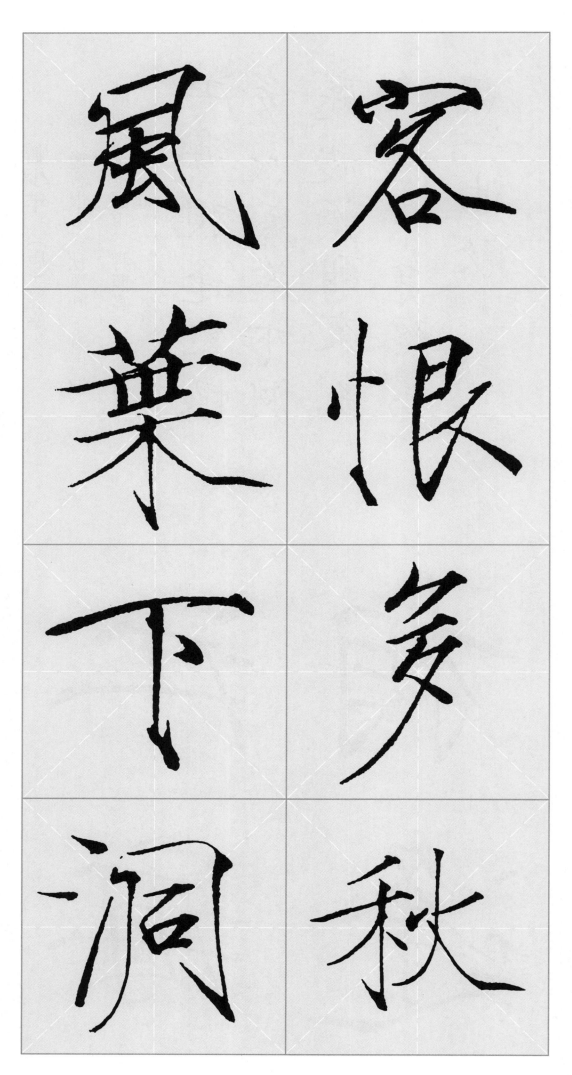

風容
葉恨
下多
潤秋

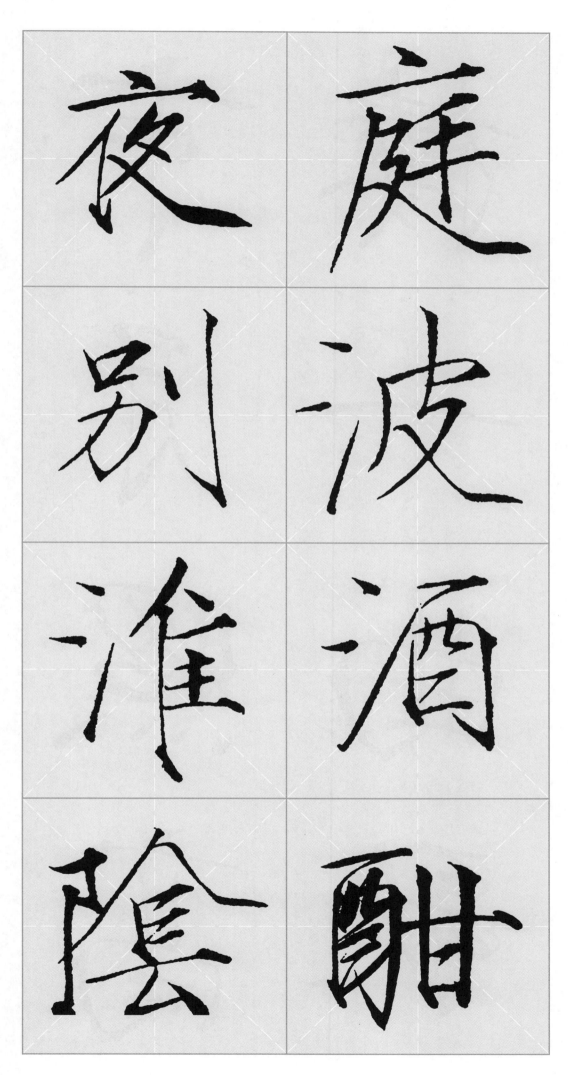

夜　庭

別　波

淮　酒

陰　酣

棲一曲歌　雨月照高